U0017357

改變世界的
非凡人物

達文西
LEONARDO DA VINCI

改變世界的非凡人物系列——

達文西

文｜伊莎貝爾‧湯瑪斯
圖｜卡特潔‧斯比澤
譯｜章欣捷

叢書主編｜周彥彤
美術設計｜杜嘉淩

副總編輯｜陳逸華
總 編 輯｜涂豐恩
總 經 理｜陳芝宇
社　　長｜羅國俊
發 行 人｜林載爵

聯經出版事業股份有限公司
新北市汐止區大同路一段 369 號 1 樓
(02)86925588 轉 5312
2021 年 1 月初版
有著作權‧翻印必究　Printed in Taiwan.

行政院新聞局出版事業登記證局版臺業字第 0130 號
本書如有缺頁，破損，倒裝請寄回台北聯經書房更換。

聯經網址｜ www.linkingbooks.com.tw
電子信箱｜ linking@udngroup.com
文聯彩色製版印刷公司印製

ISBN ｜ 978-957-08-5658-3
定價｜ 320 元

國家圖書館出版品預行編目 (CIP) 資料

改變世界的非凡人物：達文西 / Isabel Thomas 著，Katja
Spitzer 繪圖；章欣捷譯 . -- 初版 . -- 新北市：聯經，2021
年 1 月 . 64 面；14.8X19 公分
譯自：Little guides to great lives : Leonardo Da Vinci.
ISBN 978-957-08-5658-3(精裝)
1. 達文西 (Leonardo, da Vinci, 1452-1519) 2. 藝術家 3. 科
學家 4. 傳記 5. 通俗作品
909.945　　　　　　　　　　　　　　　　109018980

Leonardo da Vinci

Written by Isabel Thomas
Illustrations © 2018 Katja Spitzer
Translation © 2021 Linking Publishing Co., Ltd.
This edition is published by arrangement with Laurence King
Publishing Ltd. through Andrew Nurnberg Associates International
Limited.

The original edition of this book was designed, produced and
published in 2018 by Laurence King Publishing Ltd., London under
the title Leonardo da Vinci (Little Guides to Great Lives).

改變世界的
非凡人物

達文西

文 伊莎貝爾・湯瑪斯 Isabel Thomas

圖 卡特潔・斯比澤 Katja Spitzer

譯 章欣捷

達文西是何許人也？他是藝術家還是<u>工程師</u>？<u>建築師</u>或是科學家？雕塑家抑或是發明家呢？

達文西的筆記本裡，充滿了鳥類的素描、人們、風景畫、飛行機器和建築物的設計圖，顯示出他腦袋裡充滿這類的東西。

達文西是個偉大的藝術家，同時也是世界歷史上最傑出的科學家之一。他藉由仔細觀察生活周遭的事物，來進一步了解這個世界。他的故事就從位於義大利，坐落於托斯卡尼的山丘，靠近文西鎮的安琪諾村開始……

達文西出生於西元1452年4月15日。他的雙親沒有住在一起，也沒有結婚，但他跟他們兩個都很親近。他的童年時期，大部分是住在爸爸的農舍裡。

卡泰麗娜

母親
農夫的女兒

瑟．皮耶羅

父親
地位崇高的公證員
（法律文件的專家）

達文西小時候沒有上學，因此他有許多時間可以到處探索。在托斯卡尼鄉間有許多山丘，正是適合探險的地方。

有一天，他到處閒晃時，無意間走進一個陰暗的洞穴，在石牆上發現了<u>史前</u>鯨魚的化石。

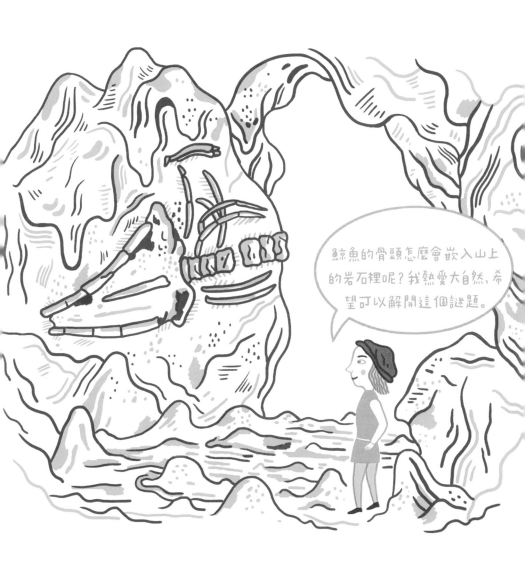

年輕的達文西精通數學、音樂和藝術。有一天，他的爸爸瑟·皮耶羅要他為一個農場工人的木盾做裝飾。達文西認為盾牌的樣子應該要令人毛骨悚然，才能使敵人感到恐懼！

他所能想到最恐怖的圖案，是來自希臘神話中的梅杜莎。她是非常可怕的蛇髮女妖，據說任何人只要看她一眼就會變成石頭。

「太完美了！」達文西心想，並且著手進行。

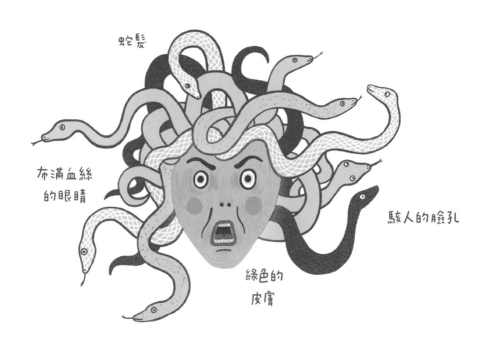

蛇髮

布滿血絲
的眼睛

駭人的臉孔

綠色的
皮膚

達文西漫遊於山林間，在那裡，他找到了蜥蜴、蟋蟀、
蛇類、蝴蝶、蝗蟲和蝙蝠。

回家後，他把這些動物的形體組合起來，設計出令人覺得噁心的怪物。在他的筆觸下，那個怪物從黑暗的洞穴中慢慢滑行出來，噴出毒氣和煙霧，眼睛裡還竄出火焰。

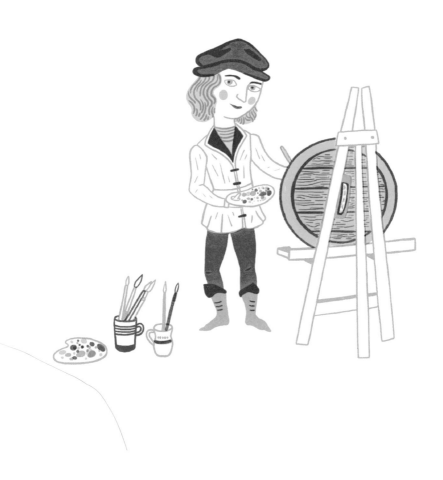

當瑟・皮耶羅看到達文西的作品後，驚恐的往後退了一大步。盾牌上的圖樣實在是太可怕了！達文西感到非常雀躍，他的創作成功了！他也意識到藝術賦予他驚豔眾人的能力！

達文西的爸爸覺得盾牌上的藝術創作對農場工人來說太精美了，於是就把它賣掉。

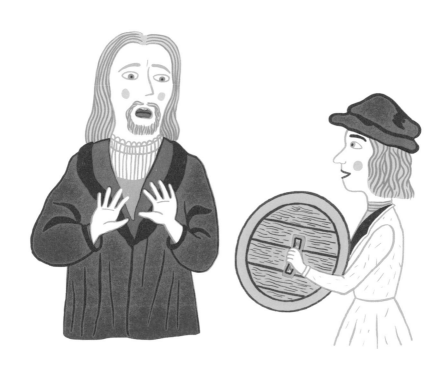

在西元1400年時期，大多數的男孩子會追隨爸爸進入同一個行業。但是當時義大利的法律規定，雙親沒有結婚的小孩是不能成為公證員的。

瑟‧皮耶羅反而希望達文西能成為專業的藝術家，於是他把整個家族遷移至佛羅倫斯，當時十五歲的達文西便開始接受一位著名畫家——安德烈‧德爾‧委羅基奧的訓練。

嘿！
我可是名畫家、雕塑家、金匠和音樂家呢！

安德烈‧德爾‧委羅基奧

委羅基奧經營一家規模很大的工作室，生產各式各樣的
藝術品給有錢的客人。

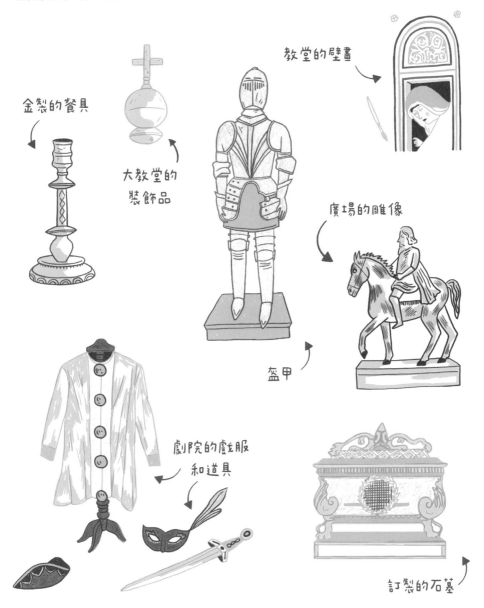

教堂的壁畫

金製的餐具

大教堂的
裝飾品

廣場的雕像

盔甲

劇院的戲服
和道具

訂製的石墓

這地方對於一個充滿好奇心的腦袋來說真是太完美了！達文西有好多東西要學。

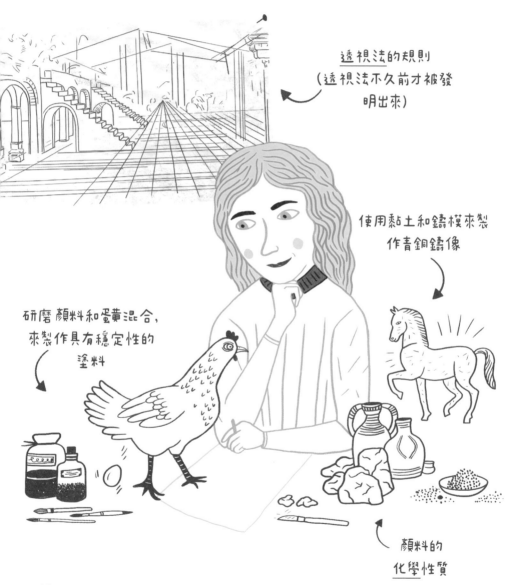

透視法的規則
（透視法不久前才被發明出來）

使用黏土和鑄模來製作青銅鑄像

研磨顏料和蛋黃混合，來製作具有穩定性的塗料

顏料的化學性質

一開始，達文西的工作是繪製大幅畫作中的一小部分。委羅基奧的〈基督的受洗〉將近有兩公尺高呢！達文西畫了左方的天使。

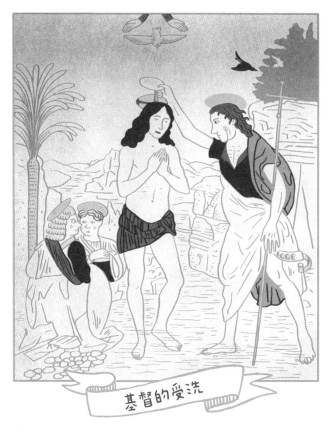

基督的受洗

委羅基奧覺得那個天使畫得非常好，好到反而讓他自己的畫作看起來像是二流的作品。於是，他讓達文西負責所有新的畫作，自己則轉而致力於雕塑。

十年之後，達文西在佛羅倫斯設立了自己的工作室。當時最為重要並擁有強大勢力的麥迪奇家族，正是他的顧客之一。

達文西逐漸將自己的學習經驗付諸實現，漸漸的他也開始反對老派守舊的繪畫風格。

不同以往製作壁畫時將乾粉顏料塗在濕灰泥漿上。他偏好以油彩在木壁板上作畫。

油畫的顏料乾得較慢，可讓藝術家慢慢作畫，並可做出更多的變化。達文西也開發了新的繪畫方式，畫出如絲綢般的頭髮、自然而具空氣感的背景、光亮的皮膚和閃閃發光的珠寶。

吉內薇拉‧班琪

在忙碌的文藝復興時期的工作室中，藝術家習慣用「圖樣本」來加快他們的工作。假如有人訂了一幅馬的圖畫，藝術家就會模仿圖樣本中不同姿勢的馬的圖案。

達文西則喜歡仔細觀察大自然，再將他所看到的畫下來。即便他畫的是想像出來的生物，像是龍，他也會藉由觀察真實的動物，讓他的龍看起來更加生動。

達文西利用藝術讓自己進一步了解自然生態。

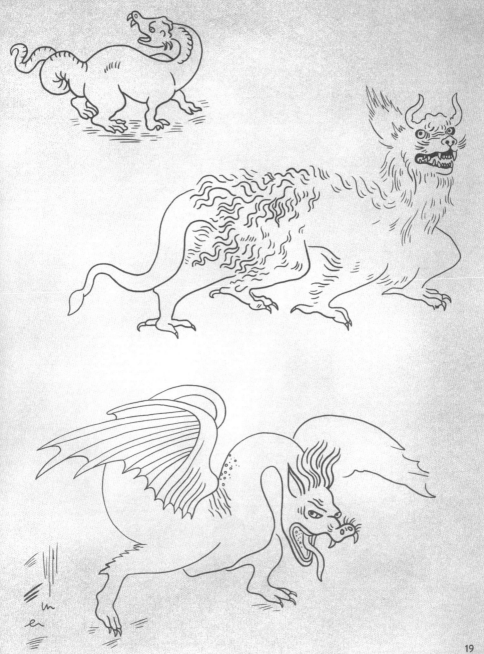

19

西元1481年，有一群修道士邀請達文西繪製〈賢士來朝〉，
那是耶穌誕生故事中很著名的一個場景。

達文西滿腔熱情的開始創作，有些人甚至認為他把自己都畫
進畫裡了。他用兩年的時間來進行這個工作。但是他竟然在
畫作完成之前，就離開佛羅倫斯前往米蘭。

沒有人知道為什麼達文西決定要離開。或許是他心情很浮躁，因為麥迪奇家族推薦了托斯卡尼最優秀的藝術家們一起來裝飾羅馬全新的西斯廷教堂，但是他們卻將達文西排除在外！

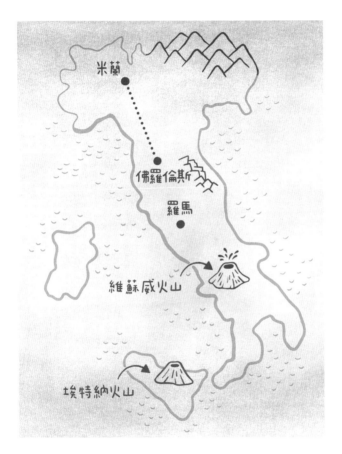

也或許是他想換個環境。相較於佛羅倫斯，米蘭是個更大且更富有的城市，那裡準備要開戰了，需要更多的工程師。

達文西寫信給當時米蘭的統治者盧多維科‧斯福爾扎，告訴他自己對於設計「各式各樣強大的攻防器具」有許多想法。

我的建造計畫可以使橋梁更輕、更堅固，讓它們免於遭受砲火的破壞。另外，關於如何燒掉以及破壞對方的橋梁，我也有一些想法。

在攻擊行動失敗的地方，我會製作投石器、拋石機和其他的器械來協助完成任務。

還有，我會做有頂棚的車子，這些車子安全又堅固，能夠深入敵人陣營中。

我也會製造出一種能強力投擲小石頭的武器，它會以類似下冰雹的方式來攻擊敵方。

西元1482年，達文西開始為斯福爾扎工作。他和那些常常聚集在宮廷裡的數學家、音樂家、藝術家及科學家都相處得很融洽。他們都是當時的社會名流。

達文西在米蘭待了十七年，他專業的技術一直都很受歡迎。斯福爾扎給了他許多工作和穩定的薪水。

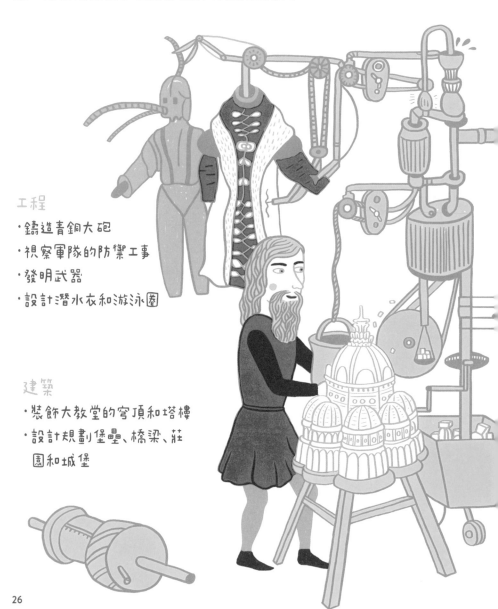

工程

· 鑄造青銅大砲
· 視察軍隊的防禦工事
· 發明武器
· 設計潛水衣和游泳圈

建築

· 裝飾大教堂的穹頂和塔樓
· 設計規劃堡壘、橋梁、莊園和城堡

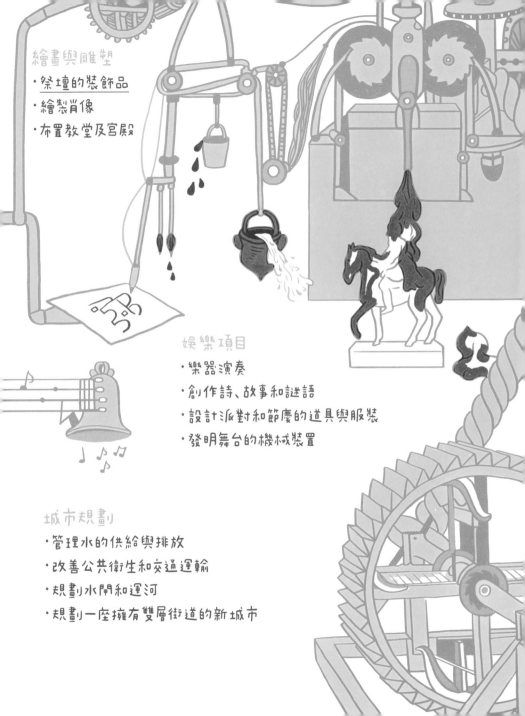

繪畫與雕塑
- 祭壇的裝飾品
- 繪製肖像
- 布置教堂及宮殿

娛樂項目
- 樂器演奏
- 創作詩、故事和謎語
- 設計派對和節慶的道具與服裝
- 發明舞台的機械裝置

城市規劃
- 管理水的供給與排放
- 改善公共衛生和交通運輸
- 規劃水閘和運河
- 規劃一座擁有雙層街道的新城市

有時候工作量太大，達文西會覺得很挫敗。

他承諾要打造一尊雕像，是一匹以青銅鑄造的巨馬，在上面騎著馬的是穿著盔甲的法蘭西斯科公爵，也就是斯福爾扎的父親。

就像達文西的許多任務一樣，打造巨馬雕像的進度非常緩慢。八年過去了，他才開始造訪馬廄，繪製馬匹的樣板，以製作雕像的雛型。

馬的雕像
進度如何？

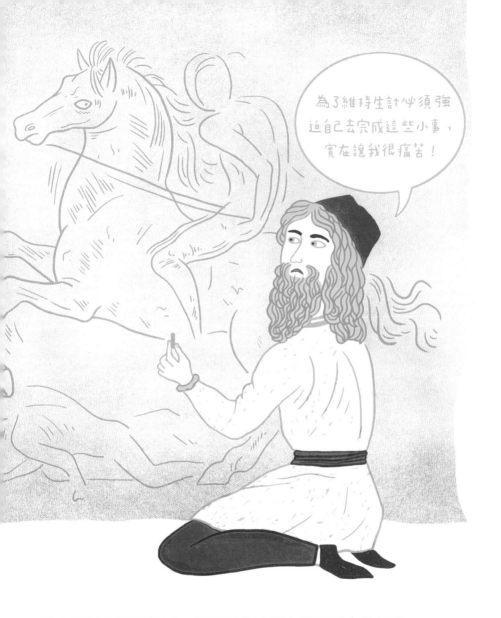

達文西真正渴望的是，能有更多時間去探索更多的知識。

達文西於是開始在筆記本裡記下各種構想——各式塗鴉、草稿、實驗、發明、備忘錄和購物清單。一直到過世前，他都不斷的記上許多新的想法，而這些筆記囊括了自然科學與藝術的各個領域。

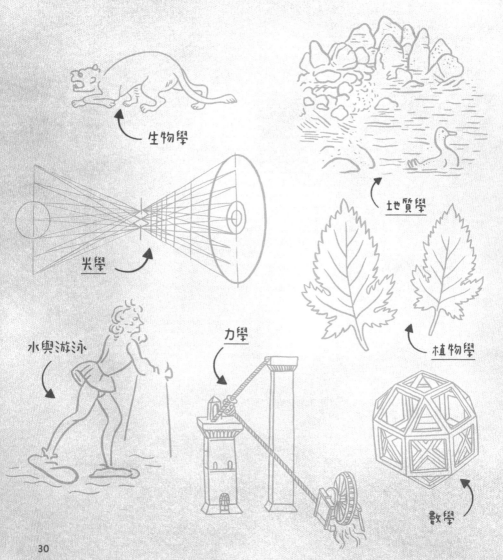

生物學

地質學

光學

植物學

水與游泳

力學

數學

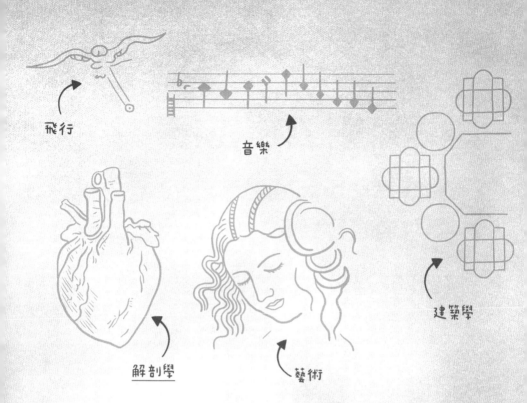

飛行

音樂

建築學

解剖學

藝術

放一面鏡子壓這裡！

藝文西喜歡我使用鏡像的書寫方式

來寫筆記。

這些是因為他不想讓自己的模糊

公諸於世。

他還有些小模糊，例如喜歡水果的

話題，若故意有小人士拿筆撰，可

能會造成如大災難！

讓達文西最為著迷的眾多學科之一便是解剖學。所謂解剖學是研究人體皮膚底下的組織構造。

達文西並沒有從書上習得很多知識（在當時，大多數的書是以拉丁文書寫，達文西並不會閱讀拉丁文）。

他藉由畫出生物來學習有關牠們的一切。他寫下他所看到的事物以及他想回答的問題。

噴嚏是什麼？

哈欠什麼？

哪些肌肉會協助抬高鼻孔？

哪些肌肉會協助瞳孔的張開與閉合？

為何眼球會同時轉動？

青蛙的腿與人類的腿有許多相似之處。

描寫啄木鳥的舌頭和鱷魚的顎。

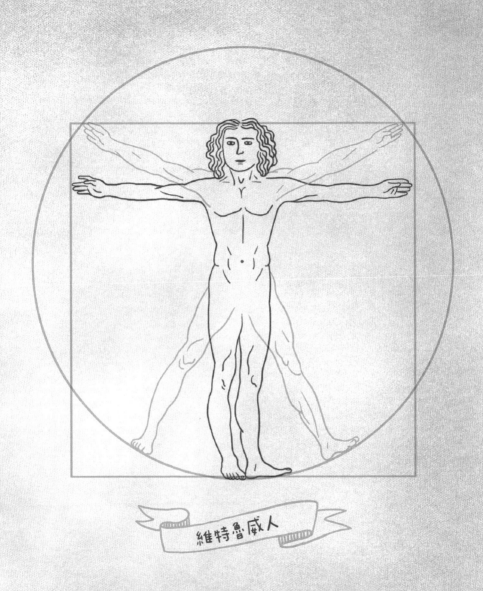

維特魯威人

一個男人張開手臂的全長，等同於他的身高。

在西元1400年的時候，沒有照相機或是照片。一幅畫或是一座雕像，是記錄事物的唯一方式。達文西希望他的畫作能看起來盡可能的真實和自然，於是他開始練習畫一系列的頭像。

繪畫幫助達文西學習自然科學。他學得越多，他的藝術就越精湛。

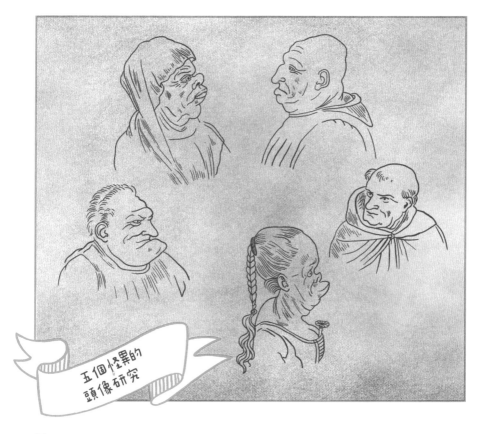

五個怪異的頭像研究

34

但達文西是個完美主義者，他很少對自己的作品感到滿意。

「當畫家看到自己的作品缺乏物體從鏡子中所反映出的飽滿和生氣時，他們常常陷入絕望……。」

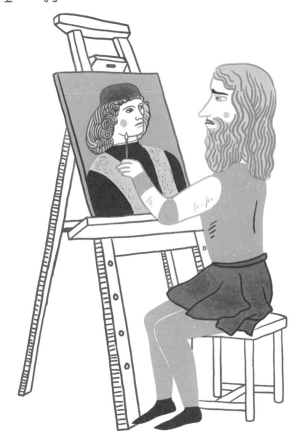

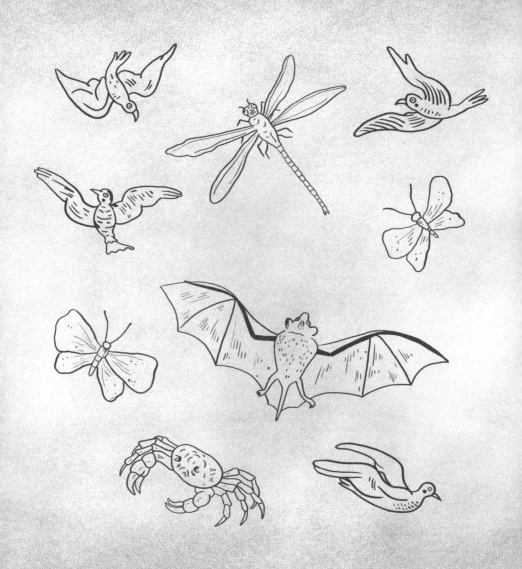

「我不只著迷於人體解剖學。
我也研究了鳥類、蝙蝠和
飛行的昆蟲，並試著找出
牠們能在空中停留的原因。」

達文西希望能複製大自然的機制，設計一個協助人們飛行的機械。他繪製了一個有翅膀、能像鳥類一樣拍翅的機器。

就如同藉由繪畫來學習自然科學，他同樣藉由繪畫來發明機器。他非常善於立體空間的思考。

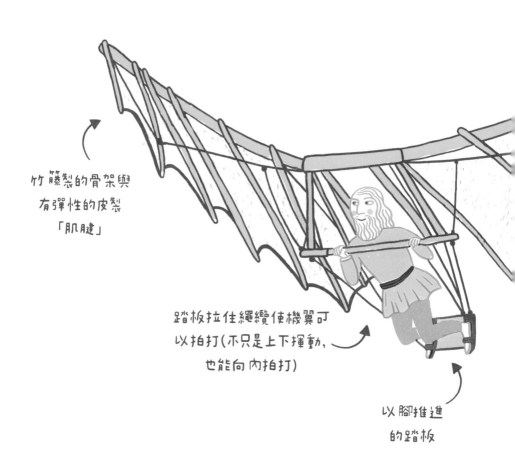

竹籐製的骨架與
有彈性的皮製
「肌腱」

踏板拉住繩纜使機翼可
以拍打(不只是上下揮動，
也能向內拍打)

以腳推進
的踏板

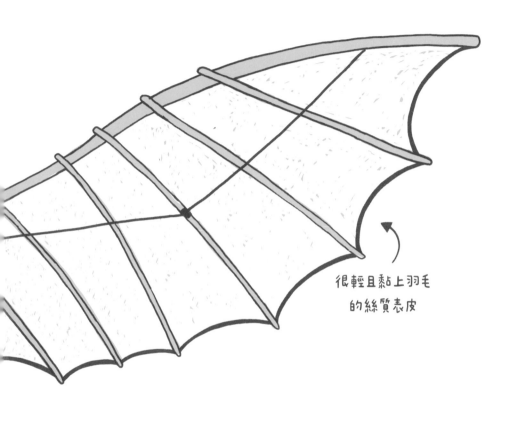

很輕且黏上羽毛
的絲質表皮

我們不確定達文西是否建造並且測試過他的
飛行機器,但其他人做到了!翻到第55頁看
看他的設計是否有效。

西元1495年，斯福爾扎要求達文西畫一幅名為〈最後的晚餐〉的壁畫，來裝飾義大利米蘭恩寵聖母堂的其中一面牆。

一位年輕的修道士馬特耶‧班戴洛，寫下了達文西工作時的景象：

他一大清早就會過去教堂，
然後爬上鷹架，
因為那幅畫非常高。

我親眼看過非常多次，從日出到黃昏，他都沒有放
下畫筆，忘記要填飽自己的肚子，
不間斷的作畫。

他會有兩天、三天甚至是四天不去碰觸畫作，
就只是花上一兩個小時站著觀看他的作品。

修道士們抱怨達文西畫得太慢了，不過他可是有很好的
理由……

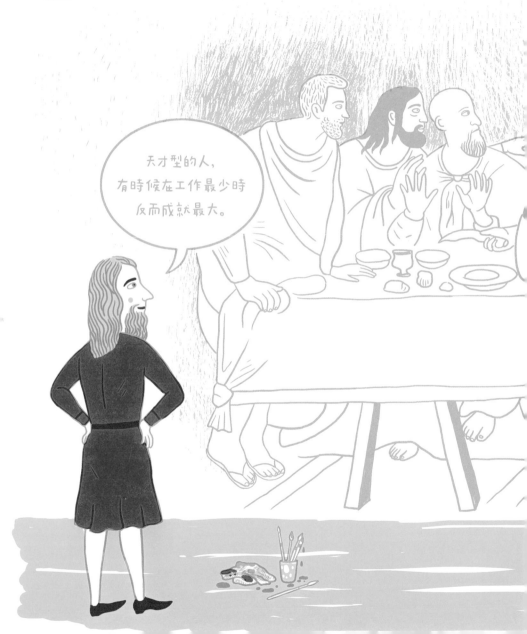

〈最後的晚餐〉成為達文西最優秀的作品之一。那也是他
為斯福爾扎完成的最後一項工作。

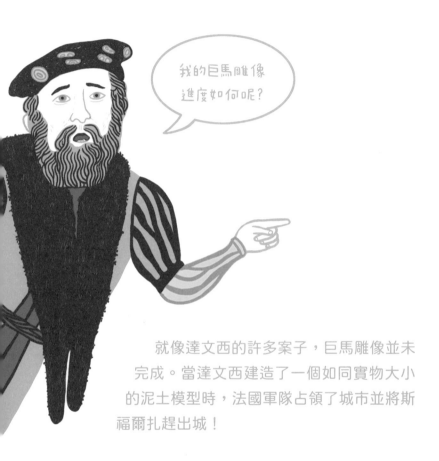

我的巨馬雕像
進度如何呢？

就像達文西的許多案子，巨馬雕像並未
完成。當達文西建造了一個如同實物大小
的泥土模型時，法國軍隊占領了城市並將斯
福爾扎趕出城！

達文西匆促的前往威尼斯，而那個從蹄到鬃毛
有七米高的巨馬模型，則被當作練習標靶。

改變世界的
非凡人物

達文西

LEONARDO DA VINCI

生命自當創造與眾不同的意義

文/邢小萍 | 臺北市永安國小校長

　　對兒童來說，能夠找到令自己嚮往的「英雄」，把他或她當成學習的典範，是成長過程中非常重要的一件事。聯經出版社這一系列「改變世界的非凡人物」介紹了六位對世界產生深刻影響的非凡人物：芙烈達‧卡蘿、愛蜜莉亞‧艾爾哈特、瑪里‧居禮、李奧納多‧達文西、查爾斯‧達爾文、納爾遜‧曼德拉；有三位女性、三位男性；他們的成就分布在不同的面向——生物學家、政治學家、藝術家、物理學家、女飛行員以及跨領域的專家。

　　這一系列讀物適合提供中高年級的孩子閱讀，六位譯者全是現職的小學英語教師，有豐富的教學經驗，及為孩子選擇多元閱讀文本的能力。透過他們對於譯文的專業以及對孩子的理解，將文字轉化成適合孩子閱讀的內容，孩子們可以自己閱讀，可以透過班級共讀，當然也可以組成讀書會，選擇有興趣的人物進行深度對話、相互討論。

　　這六位非凡人物分別跨越美洲、歐洲、中歐、非洲，出生的年代從十五世紀到二十世紀，這些人物的生活環境無法與現在相提並論，或許都曾經歷世界重大的轉變，例如：革命、世界大戰、種族隔離……，因為外在環境的困頓，造就這些人物共同的特質：喜歡探索、有創造力、恆毅力、不怕困難、不輕易放棄，所以他們經常可以得到「史上第一」或是「世上唯一」的稱號。這些曠世成就並非偶然，無論他們生命的長與短，他們的故事能讓讀者深刻的感受——生命自當創造與眾不同的意義！

　　拿到這一系列作品時，一直在思考：世界上影響思考的人這麼多，為什麼選擇這幾位？為什麼沒有東方的代表人物？如果讓我來設計或挑選，我又會選擇哪些重要的非凡人物呢？身為一個推動閱讀的小學校長，當我在選書時，我會不會推薦這一系列的作品讓孩子讀呢？學校的英語教學團隊老師，一開始接觸這系列書籍，發現文字、圖畫容易讀，雖然翻譯的過程中也會遇到一些小小的麻煩（如專

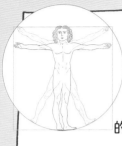

看完達文西的故事，你一定也受到許多啟
發吧！達文西是一個求知若渴的人，在各
方面都有驚人的成就，最為人驚歎的就是他
的各種發明。現在你也來挑戰一下吧！

1、寫下你最想創造的驚人發明是什麼？

2、說說看，你設計的這個驚人發明可以解決什麼問題？

3、將你的發明畫下來或用文字說明。

4、分享一下，這個發明設計(包含外觀、功能)的靈感是
　　從哪裡來？

一顆永不止息的好奇心

文 **章欣捷** | 本書譯者、國小英文教師

談論到世界上的著名畫家，你會想到誰呢？如果問你知道哪位傑出的建築師，你的答案又會是什麼？

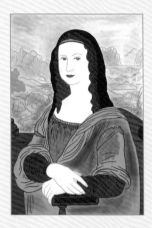

在學校寫作文時，常常有一道題目是「我的夢想職業」。有人寫他未來想當醫生，有人可能寫他想做個科學家。你是否想過，有沒有可能一個人可以同時是藝術家、數學家、工程師和發明家呢？

許多人都聽說過李奧納多·達文西，他是個傳奇人物。他最為知名的是一些世界級的藝術作品，像收藏在巴黎羅浮宮博物館、家喻戶曉的〈蒙娜麗莎〉便是他的作品之一。他與米開朗基羅和拉斐爾並稱文藝復興三傑。但他可不只是會畫畫，他也喜愛音樂，他能夠自行製作樂器並演奏。此外，他對發明和工程也顯示出興趣，他曾經設計出飛行機器，雖然以當時的技術不一定能真正的被製造出來，但達文西一直勇於嘗試。你能夠想像他甚至設計過軍事坦克車嗎？

帶領達文西一直往前的動力是他強烈的好奇心。除了擁有許多的創作外，另一項聞名於世的便是他的筆記。

從他的筆記上可以看出，他是個求知慾很強的人。筆記裡有許多的素描和草稿，大多是他想了解的各種自然生物。這是李奧納多非常特別之處。大部分的人藉由讀書來認識和理解世界萬物，他則喜好仔細觀察他想進一步了解的東西，再將它們畫下來。他也在筆記裡寫下非常多的問題和設計靈感，一切都顯示出他對周遭生活永不止息的好奇心。而這或許也是為什麼他在解剖學、植物學、地質和物理學等學問上有許多傑出的紀錄與作品的原因。

雖然達文西被視為天才，但他並非完美。例如他的筆記中也同時記錄他對生活的許多不滿以及抱怨，或是他有一些作品是沒有完成的。我們希望能藉由這本書帶領讀者們更真實以及多面向的了解達文西。讓我們一起開啟這趟閱讀的旅程吧！

有名詞），但老師們認為可以一起共事學習，也是歡喜的成就一件美事！譯者老師們也在這個過程中也學習甚多！

　　首先，這系列作品對於女性人物的描述，充分彰顯性別平等的真正意涵！芙烈達‧卡蘿——一生受盡挫折磨難，仍然堅持自己對藝術的專注，在生命最後的階段，躺在展場大廳中的病床上，主持自己在祖國唯一且最後一場的畫展開幕；愛蜜莉亞‧艾爾哈特——在喜愛飛行並爭取女性飛行的權力過程中，創造無數的第一，儘管最後在航程中消失，但求仁得仁，相信她一定是無怨無悔，並擁有世人永恆的懷念與敬重。瑪里‧居禮——對於放射性物質的研究和發現，成為二十世紀中最重大的發明，更令人敬佩的是她永遠不居功，想到的是為更多的後續研究找到方向與經費，就連偉大的科學家愛因斯坦也稱讚她：「在所有著名人物中，瑪里‧居禮是唯一不被榮譽所腐蝕的人。」這幾位勇敢突破女性發展的天花板，在當時充滿性別歧視和偏見的工作環境和社會氛圍下，她們鍥而不捨的追求自己的理想，一次又一次的突破框架與限制，並且讓世人看見女性不是只能在家中洗衣、燒飯、縫紉和照顧孩子；她們一樣可以兼顧母親和做自己的角色，堅毅的逐夢。這是令人振奮的精采生命故事！

　　而李奧納多‧達文西——十五世紀中葉一個聰明又奇特的生命混合體：既是藝術家、數學家同時又是工程師和發明家。本書並沒有著墨太多在他的知名作品〈蒙娜麗莎〉，反而比較著墨在他對於各領域專業的探究精神和做法，尤其提到非常多次他的筆記，實在令人讚歎！查爾斯‧達爾文——這十九世紀很重要的「物種起源論」和「演化論」在書中有非常精采的介紹和說明，對於科學或生物探究有興趣的孩子們，值得詳細的閱讀喔！而活到九十五歲的南非首位民選黑人總統納爾遜‧曼德拉先生，他為種族平等所付出的努力和犧牲，對比現今的政治現場，更讓人欽佩。

　　傳記可以有不同的呈現方式，這一系列中高年級適讀的人物故事，希望能成為孩子自主學習和促進社會參與的典範，值得推薦！

改變世界的 **非凡人物** 系列

因為他/她們，世界變得更精采！

本系列精選六位來自世界各地、涵蓋各個領域、跨越時代與性別的人物，用優美的插圖、簡單易懂的文字，介紹他們所面對的困境、成就的事蹟，以及為這個世界帶來的改變。

透過這幾個非凡人物的生命故事，帶給孩子一趟啟發之旅。發現自己的天賦，勇敢追逐夢想，從現在就開始！

全系列6冊

達文西

芙烈達

曼德拉

艾爾哈特

瑪里・居禮

達爾文

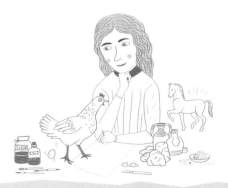

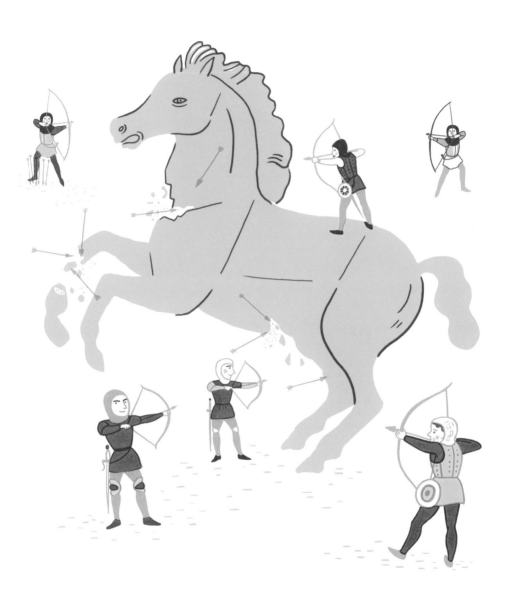

現在，達文西已聞名整個義大利，找到新工作對他來說輕
而易舉。在威尼斯短暫停留後，他回到佛羅倫斯。

當時佛羅倫斯正與鄰近的城市比薩打仗，達文西被賦予一
個工作，就是改變河流的方向來切斷比薩通往海的路線！
那簡直是個不可能的任務！

他也接了新的繪畫工作，包括市政廳裡其中一面牆上的
巨大壁畫，那是為了慶祝先前佛羅倫斯擊敗比薩的安吉
里戰役。

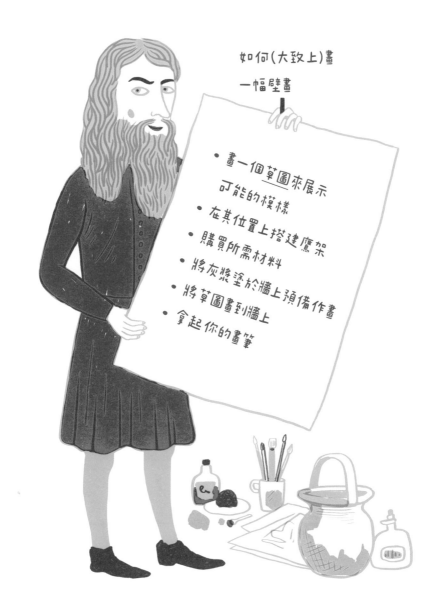

如何(大致上)畫

一幅壁畫

- 畫一個草圖來展示可能的模樣
- 在其位置上搭建鷹架
- 購買所需材料
- 將灰漿塗於牆上預備作畫
- 將草圖畫到牆上
- 拿起你的畫筆

就在達文西準備開始繪畫之際，災難發生了！

「西元1505年6月6日星期五，第十三個小時的鐘響後我開始在市政廳裡作畫。

那一刻天氣變得很糟糕，緩緩被敲響的鐘聲呼喚著人們集合。

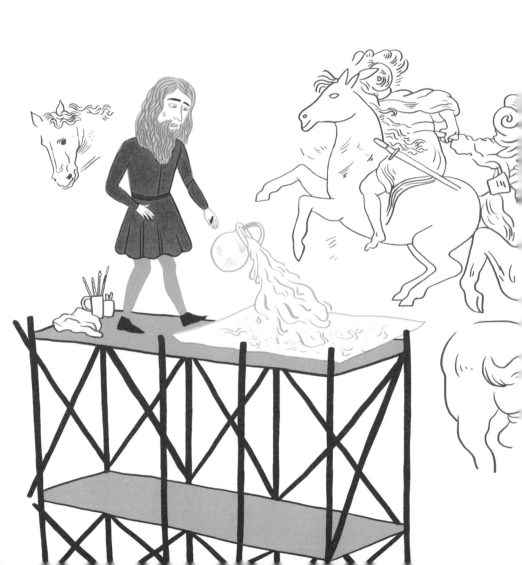

底圖裂開了。水灑得滿地都是，原本裝水的容器也破了。

突然之間，天氣變得非常惡劣，豪雨狂瀉而下，天色暗如黑夜。」

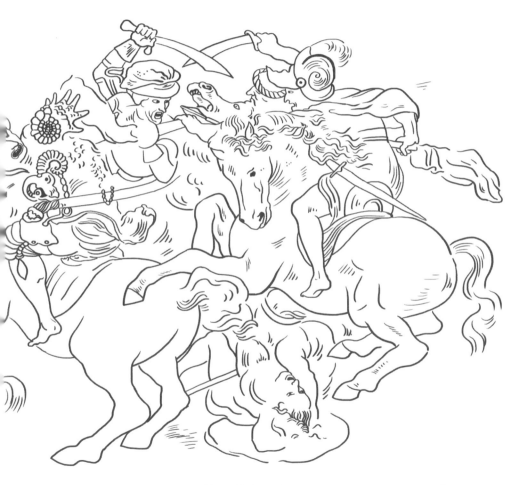

草圖整個毀損了！但是理由絕對比「狗吃掉了我的功課」好太多了。

兩年後，佛羅倫斯政府要求達文西加速完成〈安吉里戰役〉的壁畫，否則必須要償還酬勞。

幸運的是，達文西認識一個位高權重的人——當時的法國國王路易十二，他希望「我們親愛的且受人喜愛的李奧納多‧達文西」回到米蘭為法國政府工作。

於是，達文西搬回米蘭，成為宮廷的建築師、藝術家和工程師。他隨行帶了一幅從佛羅倫斯就開始繪製但尚未完成的畫作〈吉奧亢多〉，也就是後世所熟知的〈蒙娜麗莎〉。

這是達文西最卓越和最神祕的一幅作品。它的特別之處在於，達文西企圖在畫中不僅展示模特兒本身的樣貌，更畫出她的思想和情感。

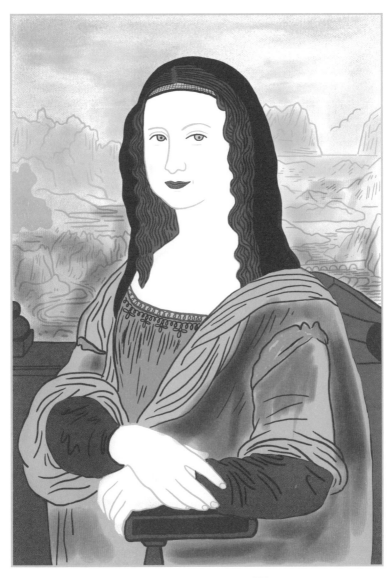

吉奧孔多

西元1512年，達文西的法國資助者逐漸在義大利失去了權勢。隔年，達文西決定搬到由麥迪奇家族掌權的羅馬。

麥迪奇家族安排達文西住在豪宅裡，但他並不喜歡羅馬。他把自己與外界隔離，研究心臟的構造，用鏡片和鏡子做實驗，並且抱怨人們都不把畫家當一回事。

「畫家是萬事萬物之主……」

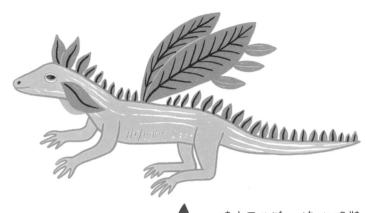

達文西也將一條蜥蜴裝
扮成小龍來娛樂自己。

隨著時間過去，達文西的脾氣變得越來越暴躁。當他的
前資助者法國國王路易十二和朱利亞諾・德・麥迪奇接
連過世後，達文西感到絕望。他接下來要做什麼呢？

麥迪奇家族成就了我，也毀滅了我。

西元1515年，達文西發明了一隻大型機器獅子。那是麥迪奇家族送給新任法國國王法蘭西斯一世的禮物。

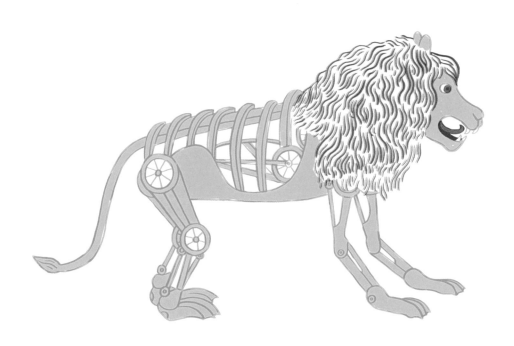

法蘭西斯一世熱愛藝術，並且一定是對那隻獅子感到驚奇。1516年，他邀請六十四歲的達文西離開義大利去擔任他的宮廷畫家。

達文西與他最摯愛的朋友法蘭西斯科‧梅爾立一起搬到法國。他的煩惱終結了。他得到很豐厚的報酬，擁有一間大房子做為他的家，有足夠的時間和空間從事繪畫和研究自然科學。

他甚至每天都能跟國王聊聊天。

西元1519年4月23日，達文西寫下了他最後一個筆記
——他的遺書。九天後，他去世了，享壽六十七歲。

勤勞一日，可得一日安眠，
勤勞一生，可得幸福長眠。

達文西去世時擁有很高的知名度，而在近五百年間他已經聞名全世界。

閱讀他7000頁的筆記就像是探索一位天才的的心智。他從不停止問問題與發掘新事物。

身為一位科學家，他的一些想法和洞察力，領先了世界各地幾百年以上。

即使是這些潦草的筆跡，也是世界第一個描述摩擦力定律的紀錄！

他對於<u>物理學</u>的理解讓他成為一位優秀的工程師，幫助他發明了超過四百多種機械。他非常詳細的畫下那些機械裝置，也因為這樣，今天它們才能夠被成功的建造出來！

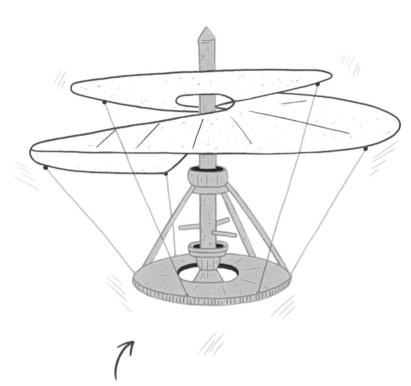

這座飛行機器雖然並不成功，
但卻是當時令人驚奇的點子！

達文西令人欽佩的科學知識也讓他創作了許多世界級的偉大藝術。

奇怪的是，對於一位這樣出名的藝術家，他的作品卻只有少數留存下來。有許多作品沒有簽名，甚至沒有完成。

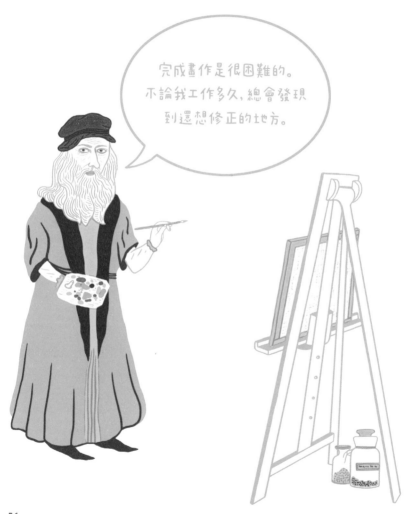

完成畫作是很困難的。不論我工作多久，總會發現到還想修正的地方。

幸運的是，達文西喜歡保存他的草稿和圖畫，而這些能夠幫助歷史學家找到他的傑作。有將近六百件達文西的作品被保存下來。

他非常擅長將人物和動物畫得真實而飽滿。他的技巧改變了其他藝術家的作畫方式。

達文西以天才的資質而聞名於世。但他的筆記本顯示出，他在許多方面與普通人無異。

他常常埋怨人們沒有給予他足夠的尊重、打擾他的隱私，以及給他那些他不想做的工作。

他在意人們對他的想法。而他也沒有讓每個人都印象深刻：

「唉啊，這個人無法完成任何事。他在工作還未開始時就已經想到結束了。」

——教宗利奧十世

但是思考是達文西最在行的事。他並沒有只想把事情完成以賺取報酬，他想要理解所有早已存在於世間的萬物。

人們會永遠記得他是這個世界上最求知若渴的人。

年表

1452年
李奧納多・達文西於4月15日出生在義大利的文西鎮。

1467年
在佛羅倫斯成為安德烈・德爾・委羅基奧的學徒。

1473年
畫了〈聖瑪麗亞德拉妮芙之饗宴〉的風景畫，那是他最早的知名畫作。協力繪製委羅基奧的作品〈基督的受洗〉，於1475完成。

1482年
寫信給米蘭的統治者盧多維科・斯福爾扎，表示願意為他服務。之後離開佛羅倫斯搬至米蘭。

1483年
接受委託繪製〈岩間聖母〉。

1488-90年
開始設計飛行機器，包含直升機、潛水艇和各種武器。

1493年
建造了斯福爾扎巨馬雕像的泥土模型。

1495年
斯福爾扎請達文西繪製壁畫〈最後的晚餐〉，用以裝飾米蘭恩寵聖母堂。

1498年
完成了〈最後的晚餐〉，但沒有完成斯福爾扎的馬雕像。

1507年
受聘為法國國王路易十二的畫家和工程師。他畫了〈岩間聖母〉的第二個版本。

1513年
搬至羅馬並住在梵蒂岡城，鑽研鏡子的特性。

1515年
繪製了〈施洗者聖約翰〉。他也製作了一台機器獅子送給新任法國國王法蘭西斯一世。

1478年

歷史記載上，達文西第一個受委託製作的作品，是佛羅倫斯的一個禮拜堂中的祭壇裝飾品。他的委託人包括了麥迪奇家族。

1479–80年

繪製〈聖母的康乃馨〉和〈聖葉理諾在野外〉，但後者並未完成。

1481年

同意繪製〈賢士來朝〉做為祭壇裝飾品，但他沒有完成這項工作。

1489

開始致力於斯福爾扎的巨馬雕像並且著手研究人類解剖學。

1489–90年

達文西繪製〈切奇利婭·加萊拉尼的肖像〉（又稱為〈抱銀貂的女子〉）並開始研究鳥類飛行。

1490年

繪製〈音樂家的肖像〉。

1499年

法國攻占米蘭，達文西離開米蘭。

1500年

回到佛羅倫斯並成為切薩雷·波吉亞的軍事工程師。

1503年

開始繪製〈安吉里之戰〉。佛羅倫斯與比薩正在打仗。開始繪製〈吉奧亢多〉（也就是我們熟知的〈蒙娜麗莎〉）的草圖。

1516年

離開義大利前往法國，效忠於法蘭西斯一世。

1519年

5月2日過世，享壽六十七歲。

李奧納多·達文西

小辭典 *依內文出現順序排列。

工程師—
設計、建造和測試結構、材料以及系統的人。

建築師—
規畫以及設計建築物的人。

史前—
人類有歷史記載之前的時代。

梅杜莎—
希臘神話中蛇髮三姊妹的其中一位。任何人一旦直視梅杜莎的眼睛都會變成石頭。

蛇髮女妖—
希臘神話中有著蛇髮的三姊妹——梅杜莎、絲西娜和尤芮艾莉。

透視法—
一種繪圖法。在二維表面（例如：紙張）呈現具三維空間的物體（例如：建築物），繪出其正確的長、寬、高和與其他物體的相對應位置。

化學—
研究物質（例如原子、氣體和元素）以及它們彼此之間相互作用的一門科學。

乾粉顏料—
一種用來塗色和繪畫的物質，和油或水混合後可成為顏料或是墨水。

文藝復興時期—
歐洲歷史中的一段時期，從十四到十七世紀，當時西方世界正經歷巨大的改變。「文藝復興」在法文裡代表「重生」。

拋石機—
在戰爭中用來投擲大型石頭或炮彈的機器。

建築—
從計畫、設計到建造建築物的過程和結果。

祭壇的裝飾品—
藝術品，具有宗教意味的雕塑或是繪畫，放置於教堂裡祭壇的上方或後方。

光學—
視覺與光的作用之科學研究。

力學—
探討機械運作的一門科學。

地質學—

研究岩石、土壤、陸地結構,以及它們如何隨著時間改變的一門科學。

植物學—

研究植物生態的一門科學。

解剖學—

研究人類、動物和其他生物有機體的身體構造的一門科學。

草圖—

為了製作一件藝術品所繪製的圖。這個概念起源於中世紀。

資助者—

提供個人或是機構金錢或是其他資助的人。

物理學—

研究物質、能量和它們之間的交互作用的一門科學。

文　**伊莎貝爾・湯瑪斯** Isabel Thomas

科普童書作家，以人物、科學、自然等為主要創作題材。作品曾入選英國科學教育協會年度最佳書籍、英國皇家協會青少年圖書獎與藍彼得圖書獎等。

圖　**卡特潔・斯比澤** Katja Spitzer

自由插畫家。創作童書，也為雜誌期刊繪製插畫。曾榮獲多項插畫方面的獎項，目前定居於柏林。

譯　**章欣捷**

畢業於國立台北師範學院語文教育學系，畢業後於台南市日新國小任教英語教師。任教多年後前往美國伊利諾大學芝加哥分校進修，取得教育研究之碩士學位。現職為台北市永安國小英語教師。

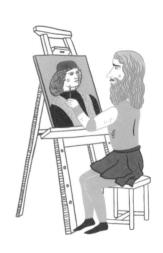